28 avril 1852.

CATALOGUE
DE
TABLEAUX ET DESSINS
ESTAMPES ET LITHOGRAPHIES,
Porcelaines de Sèvres, quelques Objets d'art et de curiosité.

DE

LIVRES ET LETTRES AUTOGRAPHES,

dépendant de la succession de M. L. DE SAINT-VINCENT.

DONT LA VENTE PAR CONTINUATION AURA LIEU AUX ENCHÈRES PUBLIQUES,

LES MERCREDI 28, JEUDI 29, VENDREDI 30 AVRIL,

ET SAMEDI 1er MAI 1852, A MIDI,

HOTEL DES VENTES,
PLACE DE LA BOURSE, 2.
Salle n. 2,

Par le ministère de M° **COLIN**, Commissaire-Priseur, demeurant à Paris, place St-André des Arts, n. 22,

Assisté de M. **VALLÉE**, Expert-Appréciateur, demeurant rue du Dragon, n. 14, pour les Tableaux, Dessins, Estampes, et Objets d'art et de curiosité.

Et de M. **POURCHET**, libraire, demeurant rue Dupuytren, n. 4, pour les Livres et les Autographes.

Les Catalogues se distribuent aux adresses ci-dessus.

EXPOSITION PUBLIQUE
Le Mardi 27 Avril, de une heure à cinq heures.

Exemplaire de Bendeley frère

PARIS

IMPRIMERIE ET LITHOGRAPHIE MAULDE ET RENOU,
Rue des Fossés St-Germain l'Auxerrois, 14

1852

ORDRE DE LA VENTE.

1^{re} VACATION. *Mercredi 28 avril, à midi :*
Les Tableaux, Dessins et Curiosités.

2^e VACATION. *Jeudi 29 avril, à midi :*
Toutes les Gravures et Lithographies. Les Albums et Recueils, et le restant des Tableaux et Dessins qui n'auraient pu être vendus dans la vacation précédente.

3^e et 4^e VACATIONS. *Vendredi 30 avril, matin et soir :*
Livres et Autographes.

5^e et 6^e VACATIONS. *Samedi 1^{er} mai, matin et soir :*
Le restant des Livres et Autographes.

Nota. Le Catalogue particulier des Livres et Autographes se distribue chez M^e COLIN, commissaire-priseur, et chez M. POURCHET, libraire, rue Dupuytren, 4, près l'École de Médecine.

CONDITIONS DE LA VENTE.

Elle sera faite au comptant.

Les acquéreurs paieront, cinq centimes par franc, en sus des adjudications applicables aux frais.

CATALOGUE

—◦✕◦—

TABLEAUX

DES DIFFÉRENTES ÉCOLES ANCIENNES ET MODERNES

BOUTON.

1 — Vue intérieure du grand Cirque à Rome.
2 — Vue intérieure d'une ancienne église à Montmartre.

CARESME.

3 — L'Annonciation, esquisse du tableau d'autel fait en 1768 pour la cathédrale de Bayonne.

CHAMPAIGNE (Philippe de)

4 — Le portrait de Michel de Marolles, abbé de Villeloin.

COYPEL.

5 — L'Huître et les Plaideurs, sujet de la fable de La Fontaine.
6 — La Fortune et le Jeune enfant, sujet de la fable de La Fontaine.

DEMARNE.

7 — Dans un ravin traversé par un torrent, des Pâtres font abreuver leurs troupeaux.

GARNERAY (Louis).

8 — Pêche de la sardine dans le golfe de Gênes.

GOSSE.

9 — L'Absence. Une jeune femme espagnole contemple un portrait.

10 — L'héroïne. Une jeune femme grecque, armée pour la défense de la patrie, vient d'abattre à ses pieds un soldat turc.

GREUZE (J.-B.)

11 — Etude d'enfant. Buste non terminé.

HEIM.

12 — Henri II blessé à mort dans un tournoi par le comte de Montgommery.

13 — Mort de Léonard de Vinci. (Cette esquisse, ainsi que la précédente, sont les premières pensées des voussures exécutées par l'artiste au plafond de la salle de la Renaissance, au palais du Louvre.

HOLBEIN (attribué à)

14 — Tête d'homme coiffé d'une toque, costume du commencement du XVIe siècle.

LAFOSSE.

15 — L'Assomption de la Vierge, esquisse.

LANTARA.

16 — Paysage avec marine. Double effet de clair de lune et d'un feu allumé sur le devant.
17 — Incendie d'un village pendant la nuit.
Ces deux petits tableaux faisant pendant sont signés par des initiales avec la date de 1760.

LECOMTE (Hippolyte).

18 — Un exploit de don Quichotte.

MALLET.

19 — Les adieux d'un chevalier à sa dame.
20 — Un Amour costumé en Turc s'apprête à jeter le mouchoir à une des deux beautés qui tentent de le séduire. Petit tableau de forme ronde.

MARATTE (Carle).

21 — La Vierge et l'Enfant-Jésus. Fond de paysage.

MORENO (Joseph).

22. — Tête de vierge.

ROMAIN DE LA RUE.

23 — Paysage avec figures, dans la manière de Hermann d'Italie.

VALLIN.

24 — La toilette de Vénus par des Nymphes et des Amours.
25 — Un soldat flamand vient passer la soirée dans sa famille.

VERNET (Joseph).

26 — Par une matinée brumeuse, des pêcheurs mettent leur barque à flot.

VAULOT et MALLET.

27 — Les Œufs de Pâques. Des enfants viennent quêter dans l'intérieur d'une famille. Costumes de la Flandre espagnole. Esquisse de Mallet terminée par Vaulot.

WANGORP.

28 — Le portrait de Swebach.

INCONNUS.

29 — Tête de Christ avec la couronne d'épines.
30 — L'Adoration des Mages.
31 — Une tête de femme dans un cadre noir de forme ovale.
32 — Sous ce numéro de division les tableaux non décrits.

DESSINS DIVERS.

AQUARELLES, GOUACHES, LAVIS, MINE DE PLOMB.

ANDRIEUX.

33 — Un intérieur de l'église de Saint-Vincent, à Rouen; aquarelle.

BELLANGÉ (Hippolyte).

34 — Combat d'Elchingen (14 août 1805). Des prisonniers autrichiens sont conduits devant l'Empereur. Dessin à la plume.

35 — L'Empereur lisant une dépêche devant un feu de bivouac à Vachau. Dessin sur papier brun à la mine de plomb aquarellé.

36 — Le bonhomme Misère au milieu d'une collection de véritables assignats représentant une somme de cent louis d'or ou 2,400 livres tournois. Croquis à la plume.

37 — Jeune fille indiquant la route à un militaire revenant d'Afrique et rentrant dans ses foyers. Dessin à la mine de plomb aquarellé.

38 — Scène de mœurs villageoises sur une grande route. Aquarelle et mine de plomb.

39 — Une vieille femme armée d'une poignée de verges menace de fustiger des enfants terribles, qui commettent des inconséquences.

40 — Passagers sur le pont d'un bâtiment ; traversée du Havre à Honfleur. Croquis à la plume et au bistre.

BENTLEY.

41 — Bâtiments de la Douane de la ville de Londres ; aquarelle.

42 — Sommerset-house, autre vue de Londres ; aquarelle.

BLOEMAERT (Abraham).

43 — Les amours de Mars et Vénus. Dessin à la plume et au bistre.

BOUCHER (François.)

44 — Têtes d'enfant. Dessins aux deux crayons. Deux études sur le même verre.

CARRACHE (Louis).

45 — L'Assomption de la Vierge. Dessin au bistre.

DECAMPS.

46 — Etude de jeune fille dans l'Asie-Mineure. Mine de plomb et pierre d'Italie.

DEMARNE.

47 — Vaches, berger et bergère dans une prairie. Dessin au lavis rehaussé de blanc.

DESTOUCHES.

48 — Portrait de l'artiste à l'âge de vingt ans. Mine de plomb.

49 — Portrait de La Fontaine dans son cabinet. Dessin au crayon noir estompé.

50 — La visite du médecin. Aquarelle.

FIELDING (Newton).

51 — Un râle d'eau. Mine de plomb-aquarellé.

GREUZE (J.-B.)

52 — Tête de jeune fille. Dessin à la sanguine.

HEIM.

53 — Saint Oswald d'York reçoit dans son palais un pèlerin et lui lave les pieds. Sepia.

JALLIER et SWEBACH.

54 — Vue de la cathédrale de Bayeux. Aquarelle.
55 — Vue de l'église Saint-Etienne de Caen. Aquarelle.

LACROIX (Eugène).

56 — Un jeune homme jette une lettre au bas de la terrasse d'un palais. Aquarelle.

LANGLOIS.

57 — Vue d'une ancienne porte de ville de Normandie. Sepia.

LEPOITEVIN (Eugène).

58 — Rébus formant lettre d'envoi : « Lepoitevin « saisit cette occasion de souhaiter au « vieux de la Montagne toutes les bonnes « fortunes qu'il aura rêvées. » Dessin à la sepia.

MALECY (DE).

59 — Portrait de Mallet, le seul qui existe de cet artiste. Dessin aux trois crayons.

MALLET.

60 — Jeune fille se disposant à prendre un bain. Aquarelle.
61 — Le bouton de rose ; jeune fille à sa toilette. Aquarelle.

62 — Jeune femme tournant le dos à la cheminée, se chauffe avant de se mettre au lit. Aquarelle.

63 — Une jeune mère, qui vient de faire quitter le sein à son enfant, en fait jaillir quelques gouttes au visage de son mari. Gouache.

(M^{lle} MAYER, d'après Prud'hon).

64 — Sujet allégorique sur l'Amour : « Il caresse « avant de blesser. » Dessin à l'estompe et à la pierre d'Italie.

NICOLLE.

65 — Vue des restes du portique d'Octavie à Rome. Aquarelle. Dessin de forme ronde.

66 — Vue du Colysée, côté oriental de l'amphithéâtre. Pendant du tableau précédent.

OUVRIÉ (Justin).

67 — Vue de l'église de Saint-Leu-Taverny. Aquarelle.

68 — Vue de l'église Saint-Pierre à Louvain. Aquarelle.

PRUD'HON.

69 — Les Deux Amis. Dessin au lavis.

ROMANELLI.

70 — Allégorie sur la puissance de l'Amour. Deux Amours domptant des tigres. Gouache de forme ovale.

TROYON.

71 — Jeune baigneuse sortant de l'eau. Pastel.

TURPIN DE CRISSÉ.

72 — Vue du temple de Canope à la villa Adrienne, près Tivoli. Sepia.

VERONÈSE (Paul).

73 — Etude de jeune femme musicienne. Dessin à la sanguine rehaussé de blanc.

VERREAUX.

74 — Le septicolore du Brésil. Aquarelle et crayon.

VILLERET.

75 — Vue de la tour Saint-Jacques-la-Boucherie. Aquarelle.

76 — Vue prise à Mézières. Aquarelle.

WICKENBERG.

77 — Une marine, carte de visite. Dessin à la mine de plomb.

ÉCOLE RUSSE.

78 — Cosaque chargeant à fond de train.

DIVERS.

79 — Un grand cadre-passe-partout à deux compartiments, ayant d'un côté neuf dessins, sujets divers par MM. H. Bellangé, Guérard, M^{me} Bellay et autres; et de l'autre côté une suite de dessins orientaux.

80 — Intérieur d'un village de Normandie. Aquarelle.

OBJETS D'ART ET DE CURIOSITÉ.

PORCELAINES DE SÈVRES, PATE TENDRE.

81 — Une tasse avec soucoupe, en porcelaine de vieux Sèvres, richement décorée de fleurs et guirlandes sur fond d'or.
82 — Autre tasse avec soucoupe, en porcelaine de vieux Sèvres, avec décors d'arabesques, bordures bleu azur, sur fond blanc.
83 — Autre tasse avec soucoupe de vieux Sèvres, décorés de fleurs, bouquets, bordures bleu-azur sur fond blanc.
84 — Autre tasse avec soucoupe, décorés de bordures dorées sur fond bleu-de-roi.

OBJETS DIVERS.

85 — Cinq vitraux de différentes formes et grandeurs, représentant des sujets religieux.
86 — Deux bas-reliefs en terre cuite, représentant Vénus et les Amours.
87 — Miniatures : deux portraits (homme et femme) de forme ovale.
88 — Un échiquier avec incrustations en nacre
89 — Une longuevue de Breher, de Londres, avec étui en cuir et courroies.

90 — Un panier indien en nattes.
91 — Un sabre-couteau de chasse, avec poignée damasquinée.

GRAVURES ET LITHOGRAPHIES.

92 — Albert-Durer. Le cheval de la mort (Bartsch, 98).
93 — Jazet. Conversation arabe, d'après Horace Vernet. Epr. avant la lettre.
94 — Du même. L'Apothéose, d'après H. Vernet. Epr. avec l'urne.
95 — Du même. Le grenadier de Waterloo, d'après le même.
96 — Du même. Convoi du pauvre ; — un Regret à la fidélité.
97 — Jazet (Eugène). Le portrait de M. Jazet père.
98 — Jeanneret (Ch). La Cène, d'après une fresque de Raphaël découverte à Florence en 1845.
99 — Lemon. Le portrait en pied de la reine Victoria, d'après M. le comte d'Orsay.
100 — Massard (R. urb.). La prédication de saint Paul, d'après Lesueur. Epr. avant la lettre. — Bacchus ; — et la Vénus de Médicis. — Ces deux dernières pièces d'après l'antique.

101 — Mercury (P.). Sainte Amélie, reine de Hongrie, d'après M. Paul Delaroche. Belle épreuve.

102 — Porporati. Clorinde et Tancrède; — et Herminie et le berger, deux pièces d'après C. Vanloo.

103 — Prevot. Saiut Vincent de Paule, d'après M. Paul Delaroche. Epr. avant la lettre; Chine.

104 — Wagstaff. Le portrait du duc de Wellington, d'après le tableau de M. le comte d'Orsay.

105 — Deux enfants revenant du bois chargés de fagots, lithograph. par Desmaisons d'après Wickenberg.

106 — Le Zéphir, lith. par Grevedon, d'après Girodet.

107 — Le portrait de M. Hippolyte Bellangé, lith. par Bauginet.

108 — La Foi, l'Espérance et la Charité, lith. par Raunheim, d'après Edouard Dubuffe. Trois pièces dans le même cadre.

109 — Vue générale de la ville de Rome. Epreuve avant toutes lettres.

110 — Quatorze pièces sous verre, dont : Madona col Banbino, par Raphaël Morghem ; — Vénus au hibou, par Massard ; — Louis XIV bénissant Louis XV, par Prevost ; — Phare de Naples, vignettes, etc.

111 — Plusieurs portefeuilles contenant quantité de gravures en tous genres, eaux fortes; nombre de vignettes et portraits dont plusieurs par Fiquet, Grateloup et autres; lithographies diverses. — Cet article formera 25 à 30 lots.

ALBUMS, RECUEILS,

COLLECTIONS ET SUITES DIVERSES.

112 — Un album contenant 110 pièces lithographiées par MM. V. Adam, F. Grénier, L. Cogniet, Bichebois, Sabatier, Tirpenne, Dupré, Thomas, H. Monnier, Isabey, Jaime, Alaux, Rémond, Coutan, Gudin, L. Lepoitevin, A Deveria, H. Bellangé et autres. 1 vol. grand in-4° oblong, cart.

113 — Autre album contenant 136 feuilles de sujets par Victor Adam, savoir : Passetemps, n° 1 à 126 ; — et 10 feuilles de lettres et chiffres historiés. 1 vol. in-4° obl. cart.

114 — Autre album contenant colletion de 102 feuilles : le Bien et le Mal, composés et lithographiés par le même. 1 vol. in-4° oblong, cartonné.

115 — Autre album contenant 110 pièces par H. Bellangé, Deveria, Travies, Lepoitevin, Decamps, Numa, Léopold Robert, Ga-

varni, Alfred et Tony Johannot, Cogniet, Bertin, Charlet, Ferogio, Raffet, Fragonard, Court, Monvoisin, Coutan, Colin et autres. 1 vol. in-4°, cart.

113 — Autre album contenant 98 pièces par : Raffet, E. Swebach, Fragonard, Bellangé, Lepoitevin, Vattier, L. Leprince, Francis, Horace Vernet, Grandville, Decamps, Colin, Carle Vernet et autres. 1 vol. in-4°, cart.

117 — Autre album contenant 105 pièces, par Deveria, Charlet, V. Adam, Heim, Fessart, Bellangé, H. Lecomte, Thomas et autres. 1 vol. in-4°, cart.

118 — Autre album contenant 100 pièces, dont macédoines historiques par V. Adam, et autres sujets par Bellangé, Charlet, Deveria, Pigal, Hersent, Roqueplan, Raffet, etc. 1 vol. in-4°, cart.

119 — Autre album contenant 107 pièces par Charlet, Raffet, Madou, Grenier et autres. 1 vol. in-4°, cart.

120 — Autre album contenant 100 pièces, par Raffet, Charlet, Decamps, Villeneuve, Bellangé, Madou, Adam, Deroy, Lepoitevin et autres. 1 vol. in-4°, cart.

121 — Autre album contenant 102 pièces, par Deveria, Charlet, Adam, Bellangé, Fragonard, Haudebourg-Lescot, Hersent, Mauzaisse, Bouillon, H. Vernet, et autres. 1 vol. in-4°, cart.

122 — Autre album contenant 105 pièces, par Charlet, Adam, Bellangé, Grenier, Roqueplan, Gericault, Baptiste, Fragonard, et autres. 1 vol. in-4°, oblong.

123 — Autre album contenant 100 pièces, par Horace Vernet, Charlet, Bacler-d'Albe, Grenier, Demarne, Gericault, Fragonard, Deveria, Bellangé, Parent, Béranger, Hersent, Swebach, et autres. 1 vol. in-4°, oblong.

124 — Deux albums contenant, l'un 69 pièces, vignettes et sujets des fastes de la France ; —et l'autre 91 vignettes diverses.

125 — Recueil de divers costumes, par Carle Vernet, composé de 62 planches gravées par Debucourt. 1 vol. in-4°, cart., fig. color.

126 — Nouveau cours de dessin par Léon Cogniet, lithographié par Julien. 36 planches, n° 1 à 36, en feuilles.

127 — Peintures et ornements de Raphaël dans les loges du Vatican. 15 planches.

128 — Atlas du voyage dans le Levant, sous la direction de M. le comte de Forbin. 78 pl., en feuilles.

129 — Sacre et couronnement de Louis XVI à Rheims, le 11 juin 1775. — Suite de 51 planches, y compris le frontispice, gravées par Patas, en feuilles.

130 — La vie de saint Bruno, d'après les tableaux de Eustache Lesueur ; suite de 26 planches

gravées par Malbeste ; plus le portrait de Lesueur gravé par Van Schuppen. Ensemble 27 planches, en feuilles.

131 — Etudes d'animaux par Lehnert, d'après Cooper ; suite de 60 feuilles lithographiées à deux teintes.

132 — 80 pièces de la Revue des peintres et de l'artiste.

133 — Sous ce numéro, les articles omis et non décrits.

SUPPLÉMENT

TABLEAUX ET DESSINS.

134 — Boucher. Portrait d'enfant.
135 — Bourgeois. Paysage, fabrique d'Italie. Étude.
136 — Caravage (Michel-Ange de). Tête d'homme.
137 — Cuyp (Albert). Deux chiens disposés à se battre.
138 — David (école de). Napoléon au Mont Saint-Bernard.
139 — Albert Durer. Le Portrait d'une abbesse attribué à ce maître.

140 — Ecole espagnole. Le Christ aux Jardin des Oliviers.
141 — De la même. Saint Pierre pleurant sa faute.
142 — École française. La Vierge et l'Enfant-Jésus.
143 — M. Fremy. Une distribution de comestibles aux Champs-Élysées un jour de réjouissances publiques en 1815.
144 — Du même. Vue de la maison de Pierre-le-Grand, au bord de la Newa, à Saint-Pétersbourg.
145 — Du même. Bains de Henri IV au château de Fontainebleau.
146 — Du même. La nymphe Echo pleurant Narcisse.
147 — Du même. Le Portrait de Charles X. Porcelaine.
148 — Girodet. Tête d'homme.
149 — Greuze. Première pensée du tableau de la bonne mère de famille. Dessin au crayon noir estompé.
150 — Horizonti. Paysage, site d'Italie.
151 — Lacroix. Une Marine.
152 — Landon. L'Amour suppliant le Temps de ne pas briser ses armes.
153 — M. Rivoulon. Charles-le-Mauvais arrêté par le roi Jean.
154 — Rubens. Nymphes chasseresses et Satyres. Répétition réduite du même sujet de l'ancienne galerie Aguado.
155 — Salvator Rosa. Ruines du Colysée.
156 — Du même. Paysage.

157 — Taunay. Les Vendanges. Esquisse.
158 — Teniers (David). Un troupeau de vaches et moutons gardé par un pâtre jouant de la flûte; il est coiffé d'un toquet rouge.
159 — Van der Werf. Vénus et l'Amour.
160 — Vouet (Simon). Le Sommeil de l'Enfant-Jésus.
161 — École française. Des Chevaliers partant pour une Croisade.
162 — École d'Italie. Une Tête de saint Jean.
163 — Même école. Une Tête de Vierge.

Imprimerie et Lithographie Maulde et Renou, rue des Fossés-Saint-Germain-l'Auxerrois, 14.

www.ingramcontent.com/pod-product-compliance
Lightning Source LLC
Chambersburg PA
CBHW030132230526
45469CB00005B/1914